教学创新实践基地建设丛书（二）

印象渝北·

四川美术学院中国画系师生写生作品集

四川美术学院中国画系 编

四川美术出版社

Sichuan

Meishu Xueyuan

Zhongguohuaxi

Shisheng Xiesheng

Zuopinji

YINXIANG

YUBEI

印象渝北

四川美术学院中国画系师生写生作品集

编辑委员会

顾　问：黄　政
主　编：黄　山　胡　刚
编　委：冯　斌　傅　舟　李　彤　赵　波
统　筹：沈　宇　陈科奇　黄温玉　张紫薇

序

　　渝北历史悠久，文化内涵厚重。早在五六千年的氏族社会即有土著居民在此居住。1994 年经国务院批准，在撤销原江北县建制基础上设立的新区。区内新石器发掘遗址、汉代崖墓群、龙兴古镇、两江影视城、巴渝民俗文化村、恐龙化石展览馆、张关溶洞、统景温泉城等人文历史、自然景观众多，是艺术家采风、写生的绝佳去处。

　　四川美术学院与渝北区政府有着长期紧密的合作关系，并开展了一系列的合作。作为深化双方校地合作的项目之一，2017 年 10 月 20 日下午，"四川美术学院中国画系创新基地" "四川美术学院中国画系龙兴古镇教学实践写生基地" 挂牌仪式在龙兴古镇回龙桥院坝举行。其间，中国画系组织师生在龙兴古镇和两江影视城进行了为期两天的写生活动，为展览积累了大量作品。

　　四川美术学院中国画系坚持"画学引领，实践真知"的办学理念和"以人民为中心"的文艺宗旨，坚持"向生活学习，为时代讴歌"的创作主张，致力创作有"思想穿透力、审美洞察力、形式创造力"和"无愧于时代的优秀作品"。同时，注重校地共建，协同育人，牢记"文化惠民，服务社会"的文化使命，鼓励师生深入生活，表现新时代中华民族在伟大复兴进程中的聪明智慧和伟大成就。

　　本集汇编的展览画作均为师生现场写生。作品以艺术的视角从不同侧面反映和呈现了渝北的人文历史、风土人情、秀丽风光、高新面貌，具有浓郁的生活气息和时代特征，是中国画系在走内涵式发展道路中的大胆尝试与探索实践，亦是双方校地共建、协同育人、文化惠民、服务社会的有力举措。

黄山

2017 年 10 月 20 日

（黄山，四川美术学院中国画系主任）

印象渝北 目录
CONTENTS

教师作品

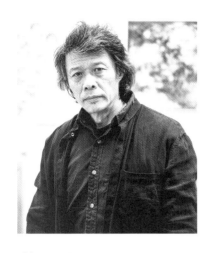

黄　山 Huang Shan

　　1959年生于四川乐山，1985年毕业于四川美术学院中国画系，获文学学士学位。现为四川美术学院教授，中国画系主任，硕士生导师，中国美术家协会会员，中国壁画学会理事，重庆市美术家协会综合材料绘画艺委会副主任。

老農

丙申季春寫於四川美術學院之虹龍樓 黄山

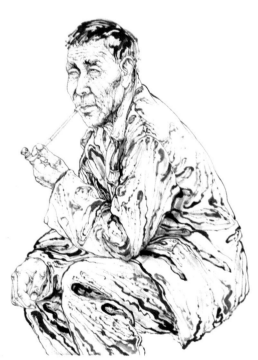

老农
120cm×66cm
中国画 纸本 2016

双人像 龙庆康 黄山 院学术美国林春写春孟丙申 像人双

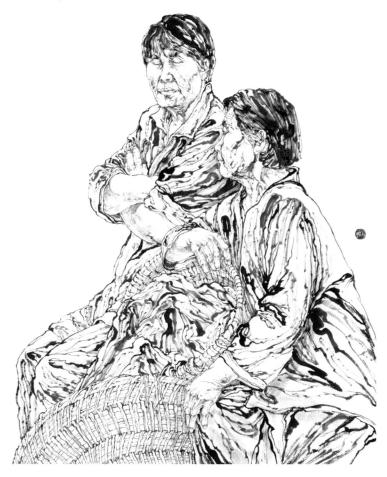

双人像
90cm×48.5cm
中国画 纸本 2016

茶館小記 山人

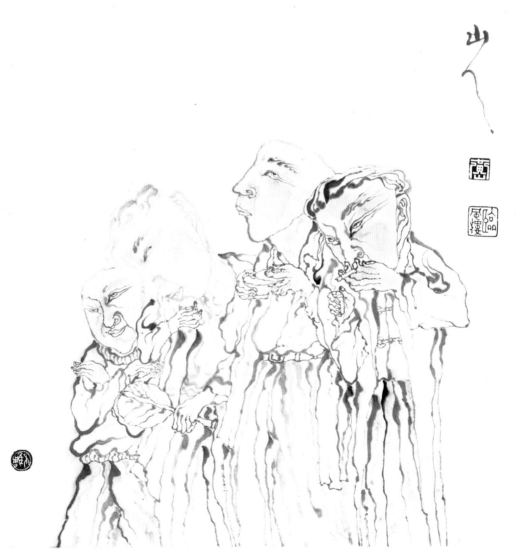

茶馆小记之一
68.5cm×46cm
中国画 纸本 2017

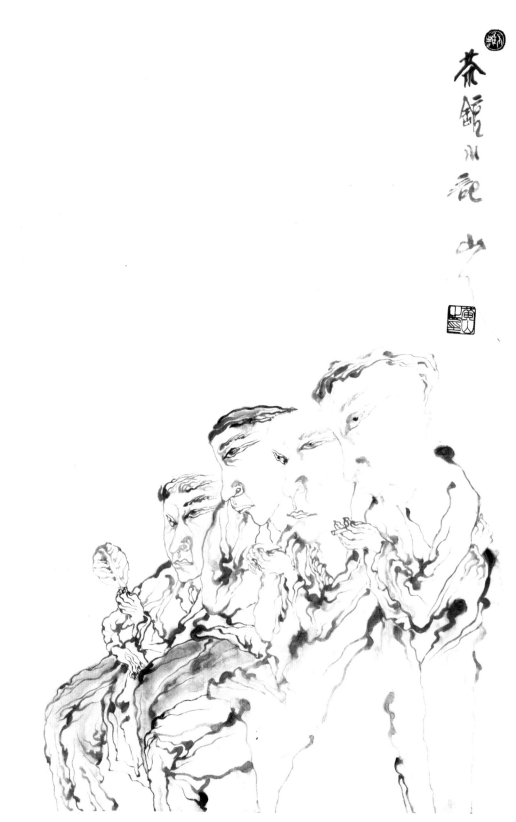

茶馆小记之二
68.5cm×46cm
中国画 纸本 2017

茶馆水泡 山人

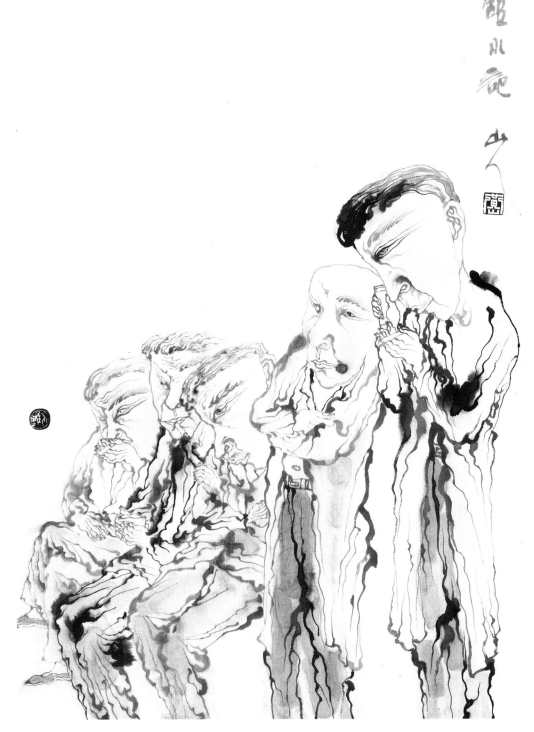

茶馆小记之三
68.5cm×46cm
中国画 纸本 2017

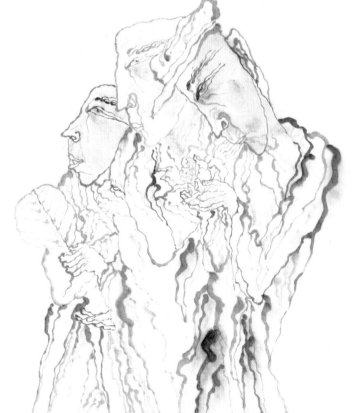

茶馆小记之四
90cm×48.5cm
中国画 纸本 2017

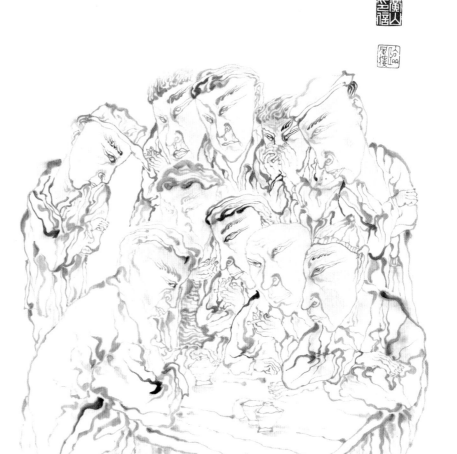

茶馆小记之五
90cm×48.5cm
中国画 纸本 2017

王世明 Wang Shiming

1957年生于重庆，1982年毕业于四川美术学院中国画系，获文学学士学位。现为四川美术学院教授，硕士生导师，中国美术家协会会员，重庆中国画学会副会长，重庆画院中国画艺委会主任。

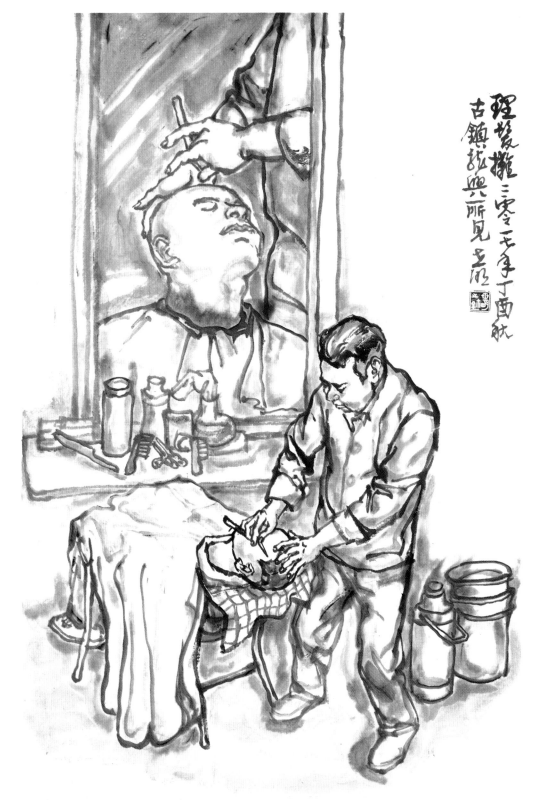

理发摊三零一七年丁酉秋
古镇龙兴所见 立冈

龙兴小景 2
68cm×42cm
中国画 纸本 2017

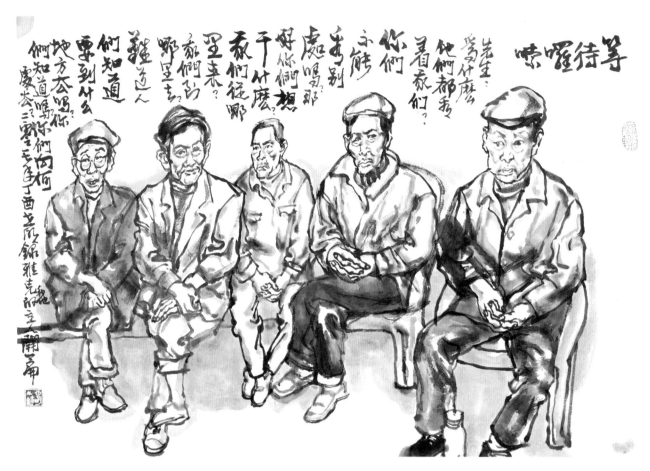

等待噤嗉

先生：
为什么
他们都看
着家们？
你们
不能
告别
处喝那
好你们想
干什么？
家们往哪
里来？
那们为
哪里去？
难近人
们知道
要到什么
地方去吗你
们知道哪你们问何
庆奈二君丁酉丰成锦雅克所主阐扁

龙兴小景 3
45cm×68cm
中国画 纸本 2017

傅 舟 Fu Zhou

　　1959年生于重庆北碚，九三社员。1983年毕业于西南大学文学院，获文学学士学位。现为四川美术学院教授，图书馆馆长，书法硕士生导师，书法教研室主任。

　　中国书法家协会篆刻专业委员会委员，中国美术家协会会员，西泠印社社员，重庆市书法家协会副主席。

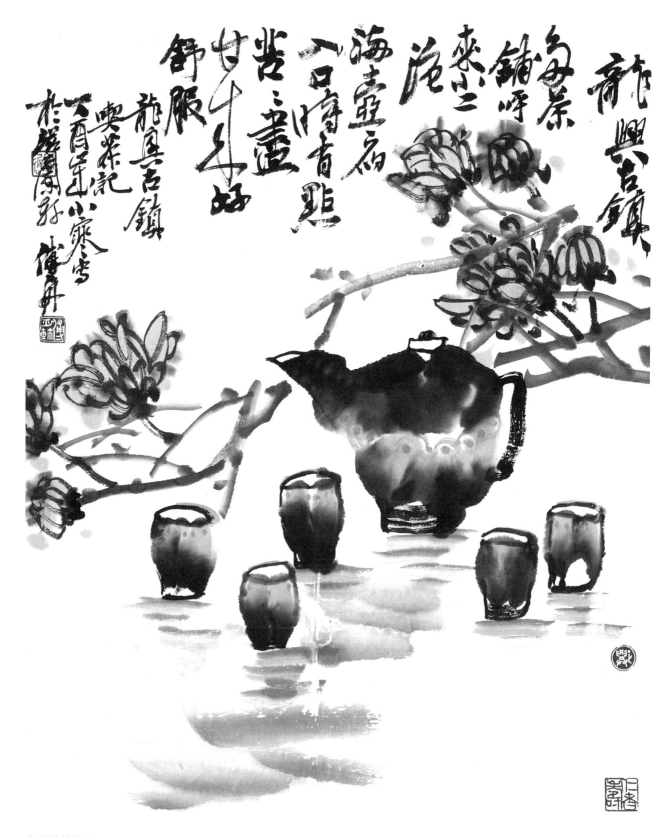

龙兴茶馆即兴
45cm×33cm
中国画 纸本 2016

李 彤 Li Tong

　　1963年生于重庆市，中国美术家协会会员，重庆中国画学会理事，重庆中国画艺术委员会委员，四川美术学院副教授，硕士生导师。师承白德松、杜显清教授。

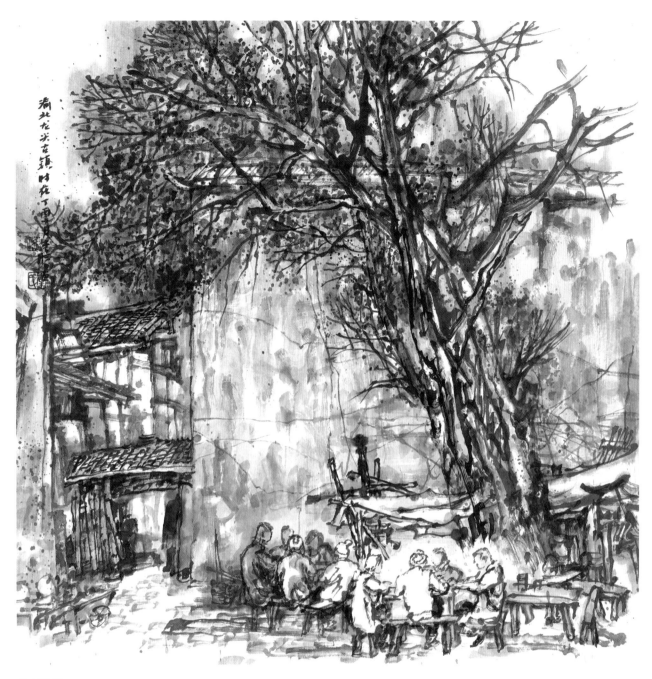

龙兴掠影 1
68cm × 68cm
中国画 纸本 2017

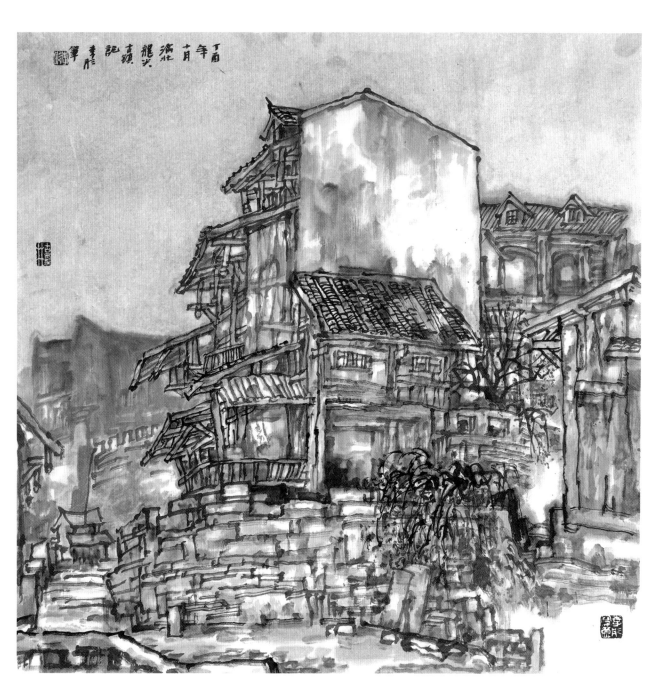

龙兴掠影 2
68cm×68cm
中国画 纸本 2017

学生作品

查丽君 Zha Lijun

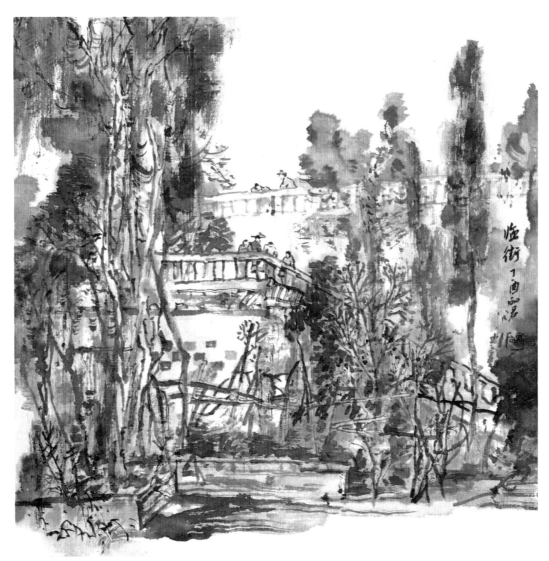

临街
50cm×50cm
中国画 纸本 2017

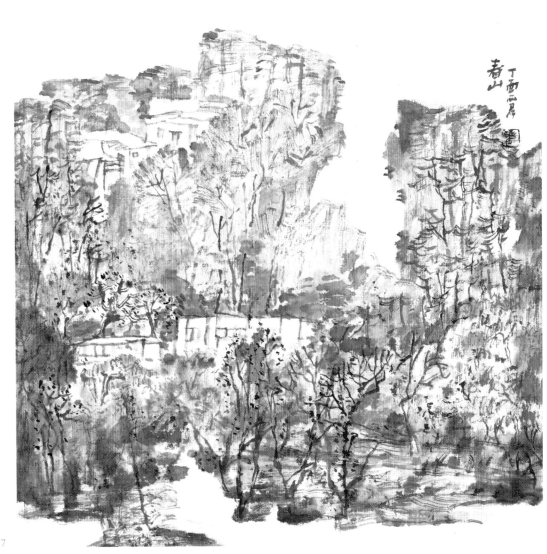

渝北春山
50cm×50cm
中国画 纸本 2017

杨金成 Yang Jincheng

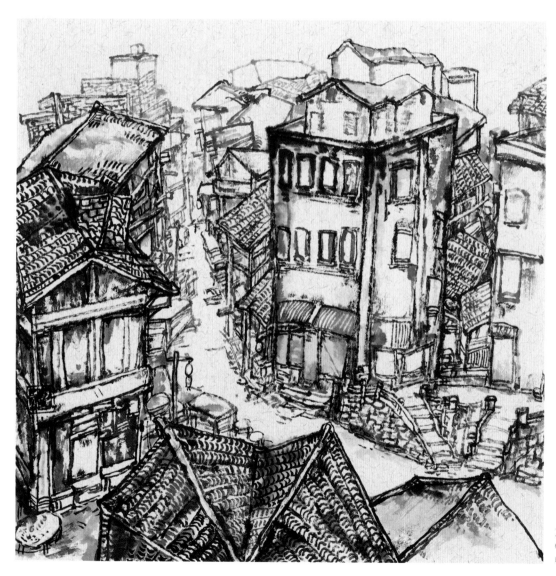

龙兴小景 1
68cm × 68cm
中国画 纸本 2017

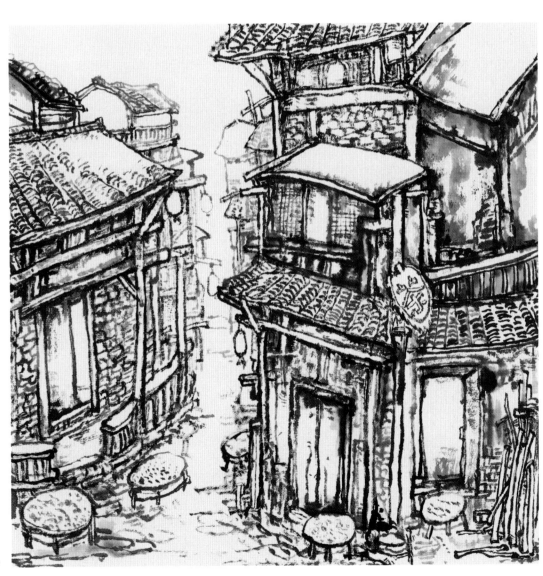

龙兴小景 2
90cm × 68cm
中国画 纸本 2017

赵苜言 Zhao Muyan

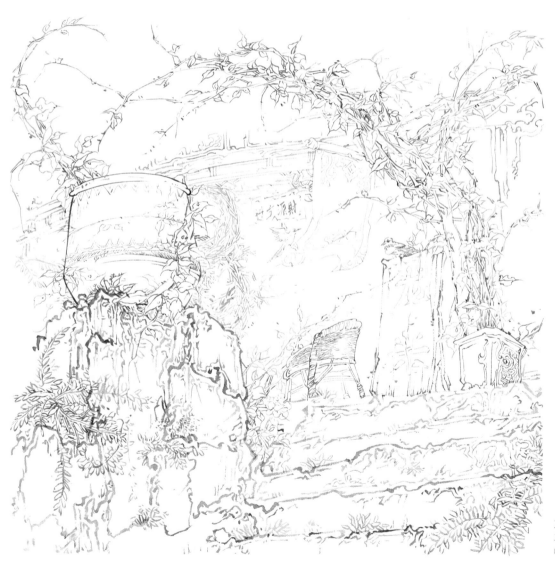

龙兴写生 1
32cm × 32cm
中国画 纸本 2017

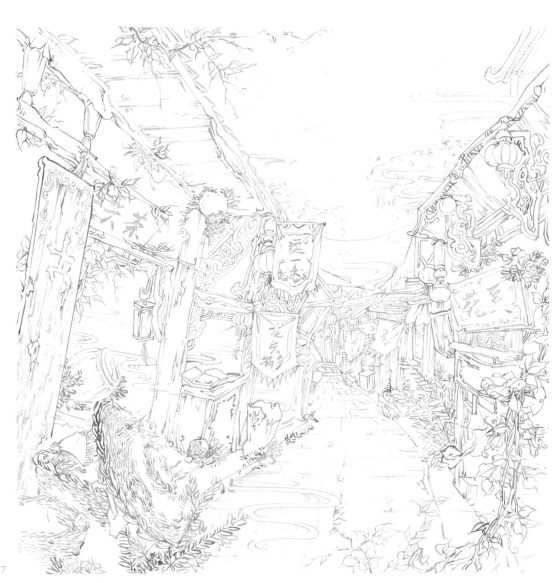

龙兴写生 2
57cm×64cm
中国画 纸本 2017

刘晓彤 Liu Xiaotong

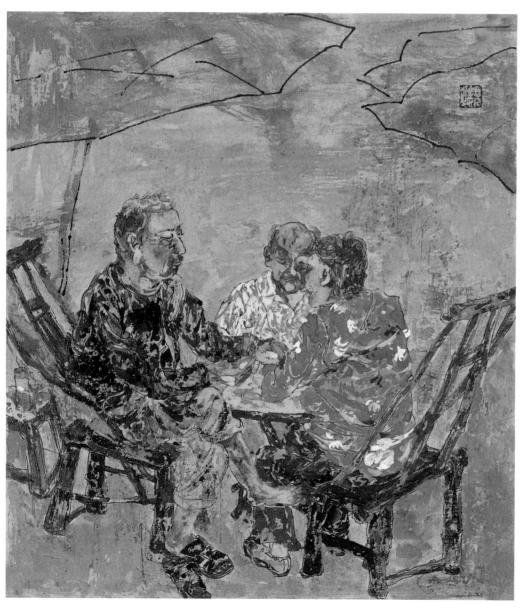

龙兴半日闲 1
26cm×26cm
中国画 纸本设色 2017

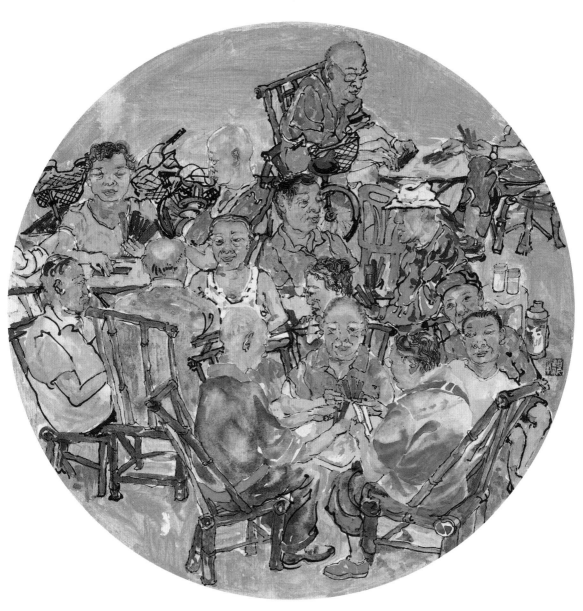

龙兴半日闲 2
45cm × 45cm
中国画 纸本设色 2017

巫瑄璋 Wu Xuanzhang

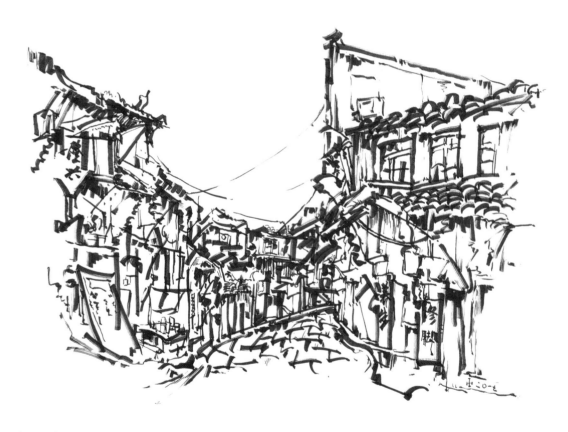

龙兴写生 1
22cm×30cm
中国画 纸本 2017

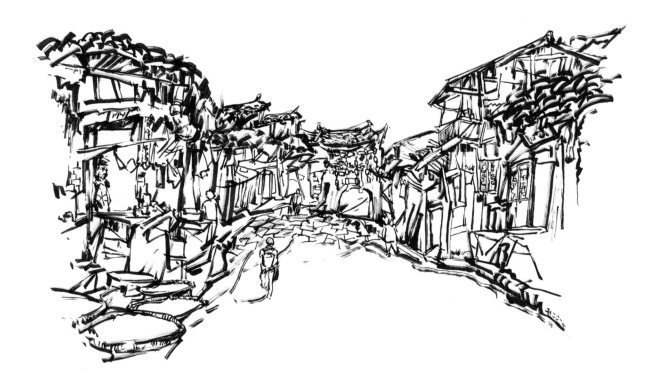

龙兴写生 2
22cm×30cm
中国画 纸本 2017

杨 玲 Yang Ling

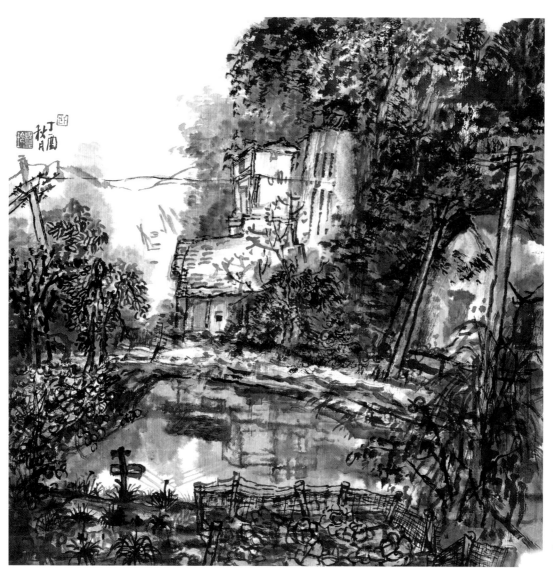

方塘
68cm × 68cm
中国画 纸本 2017

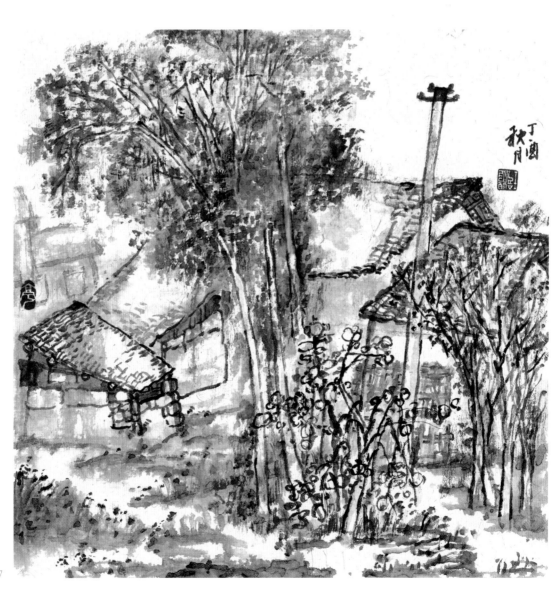

老院
68cm×68cm
中国画 纸本 2017

尹志晖 Yin Zhihui

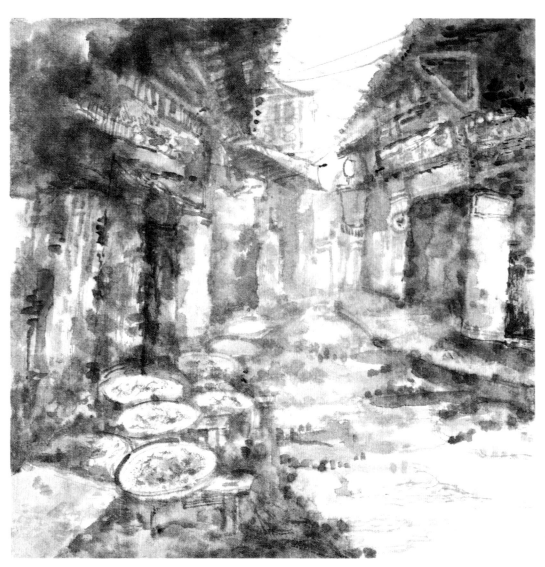

龙兴游记 1
68cm×68cm
中国画 纸本 2017

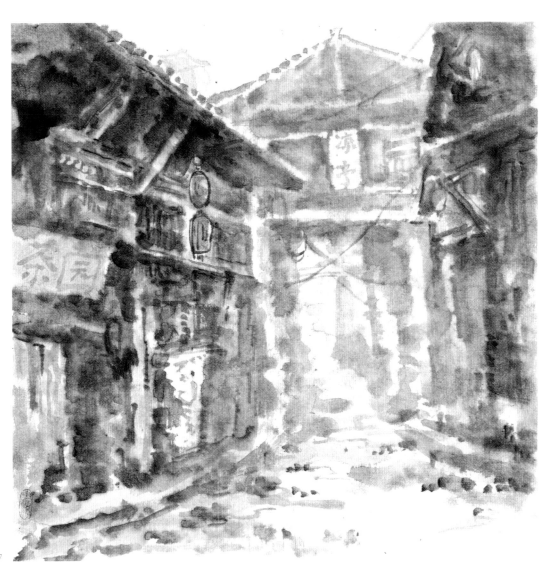

龙兴游记 2
68cm×68cm
中国画 纸本 2017

张 睿 Zhang Rui

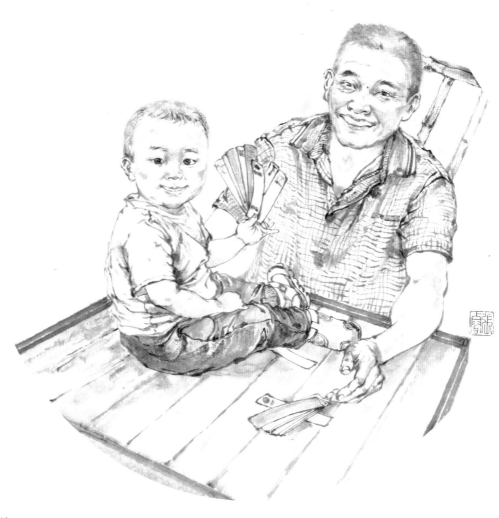

茶馆
35cm × 35cm
中国画 纸本 2017

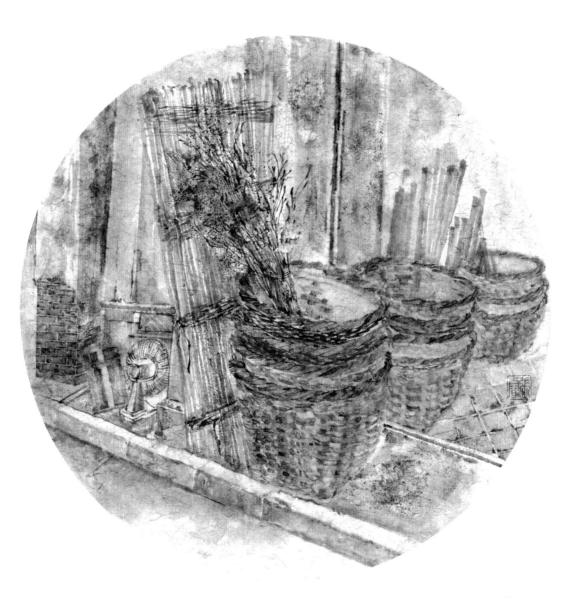

龙兴小景
35cm×35cm
中国画 纸本 2017

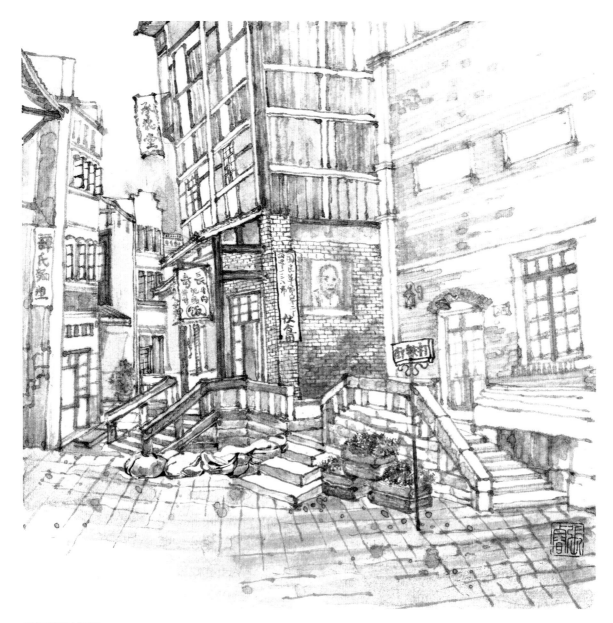

两江影视城写生
27cm×27cm
中国画 纸本 2017

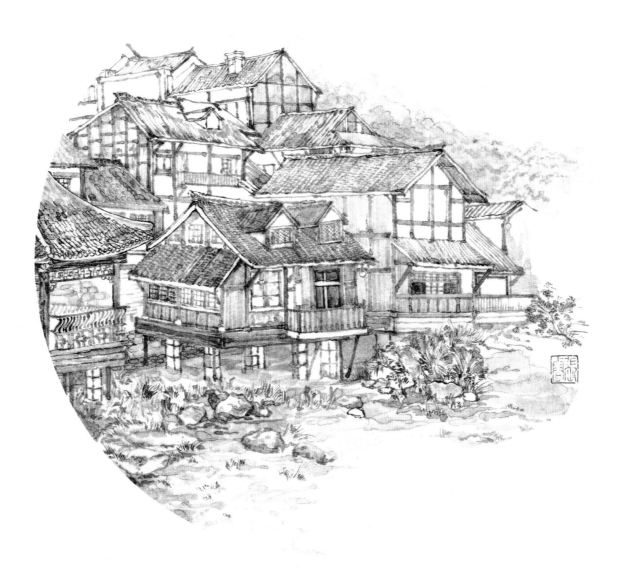

龙兴写生
33cm×33cm
中国画 纸本 2017

张　曦 Zhang Xi

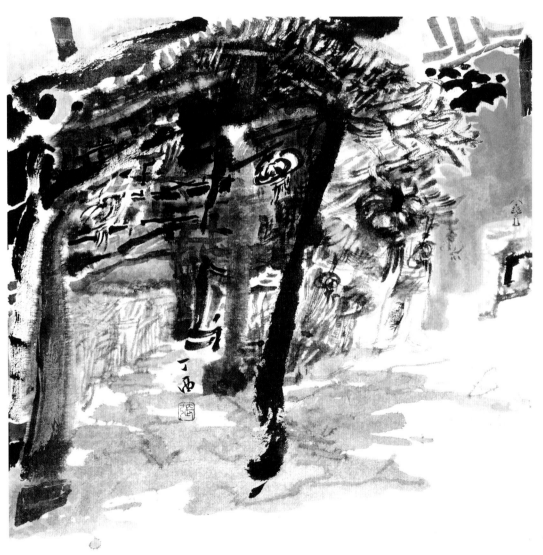

凉亭
35cm×35cm
中国画 纸本设色 2017



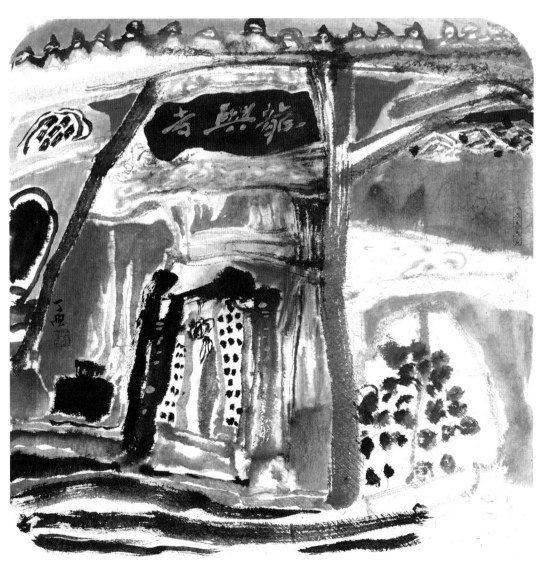

龙兴寺
35cm×35cm
中国画 纸本设色 2017

王昶钦 Wang Changqin

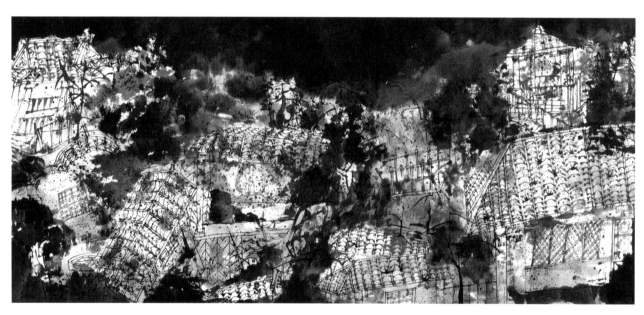

荒院 1
48cm×105cm
中国画 纸本 2017

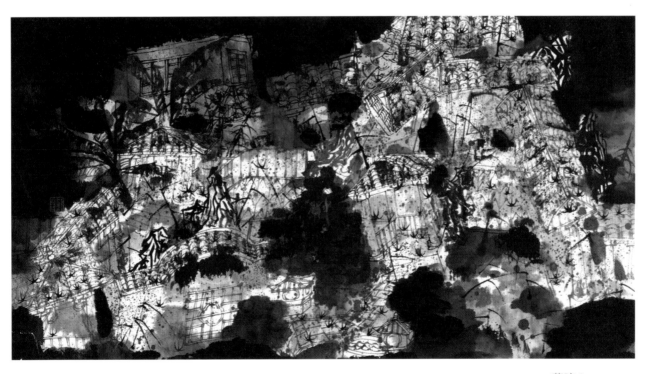

荒院 2
48cm × 90cm
中国画 纸本 2017

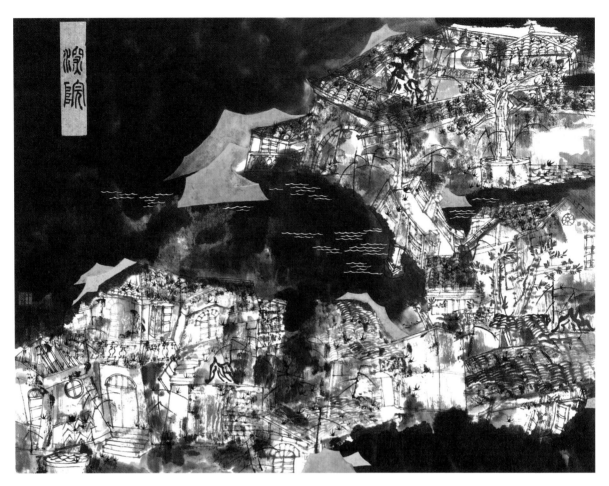

荒院 3
69cm×91cm
中国画 纸本 2017

汤 杨 Tang Yang

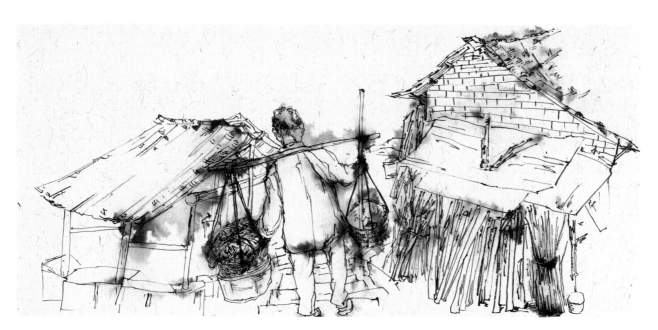

背影
15cm × 30cm
中国画 纸本 2017

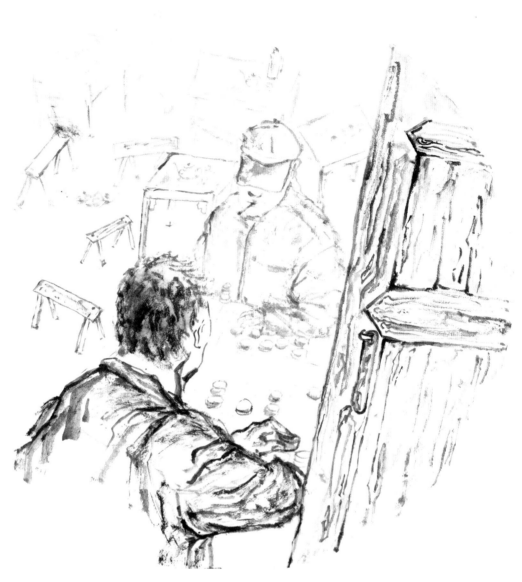

闲暇时光
30cm×30cm
中国画 纸本 2017

刘鹏洋 Liu Pengyang

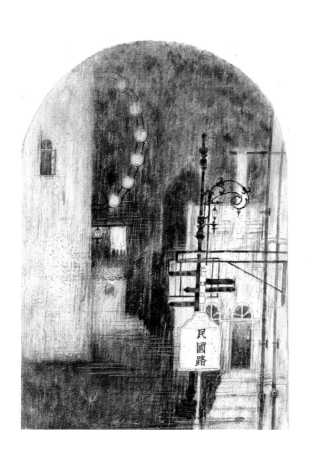

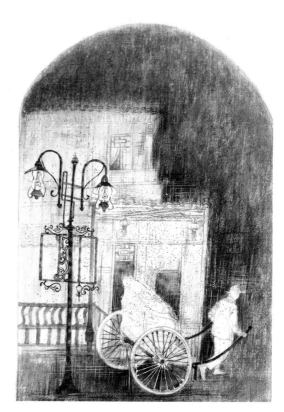

织
25cm×25cm
中国画 纸本 2017

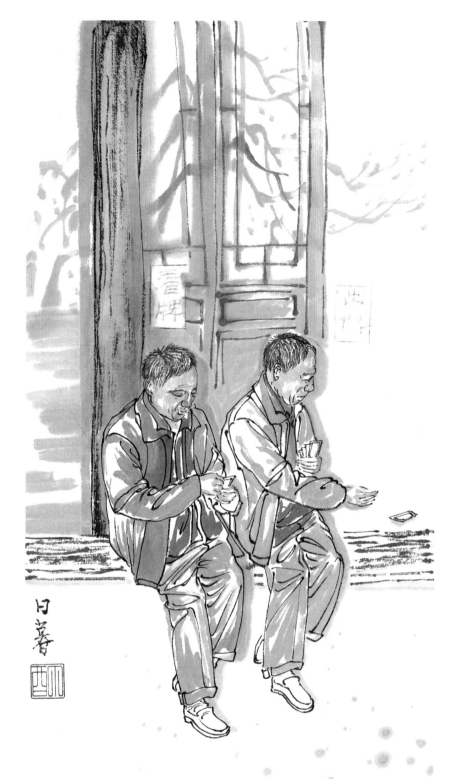

刘家欣 Liu Jiaxin

日暮 1
25cm × 47cm
中国画 纸本 2017

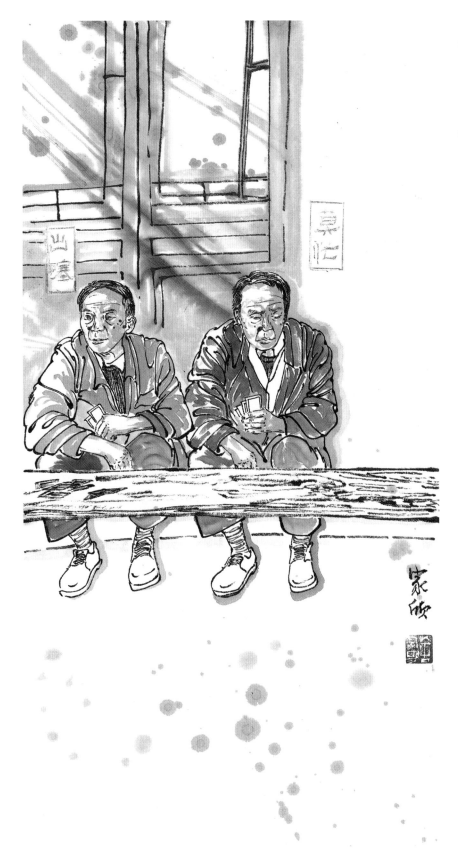

日暮 w2
25cm×47cm
中国画 纸本 2017

李康林 Li Kanglin

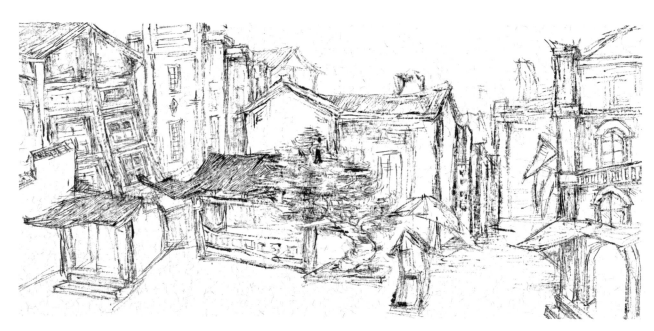

拐角茶馆
70cm×100cm
中国画 纸本 2017

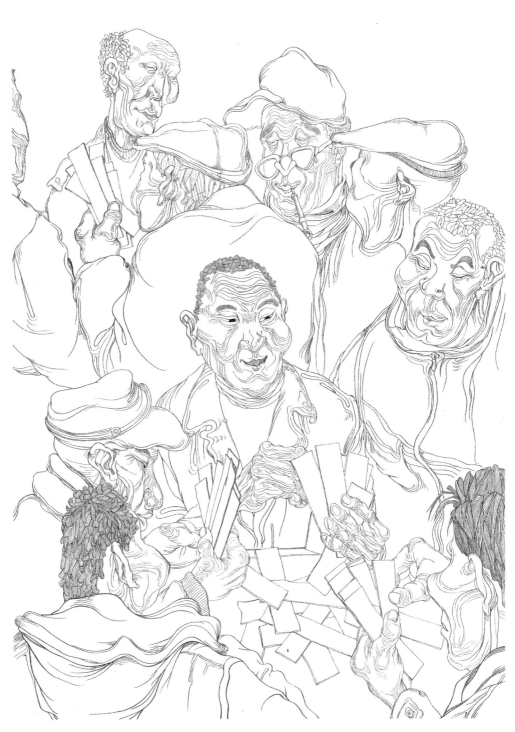

茶馆
110cm×90cm
中国画 纸本 2017

黄怡慧 Huang Yihui

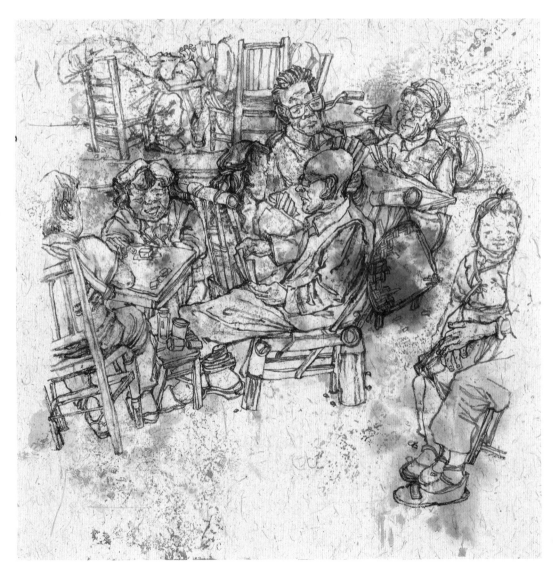

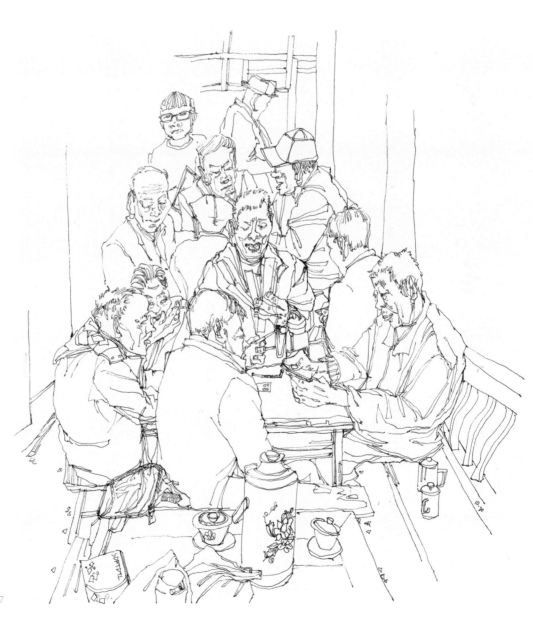

牌趣之三
30cm×27cm
中国画 纸本 2017

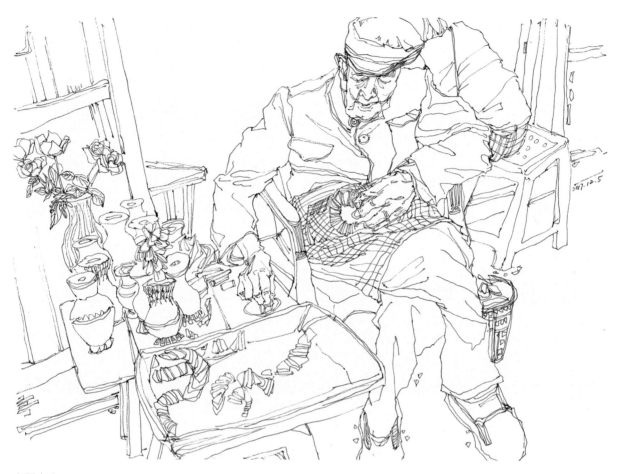

老屋之六
35cm × 45cm
中国画 纸本 2017

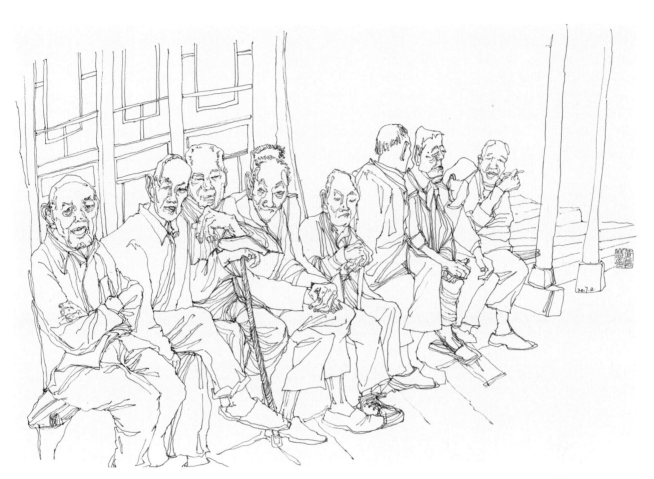

雨
35cm×45cm
中国画 纸本 2017

黄琳珺 Huang Linjun

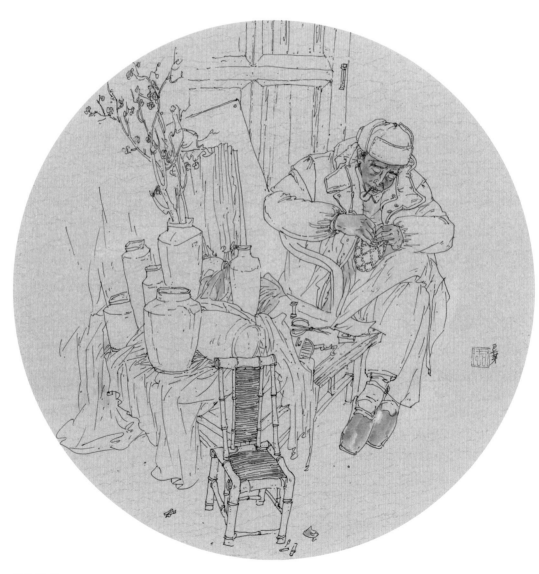

消遣闲暇 1
69cm×69cm
中国画 纸本 2017

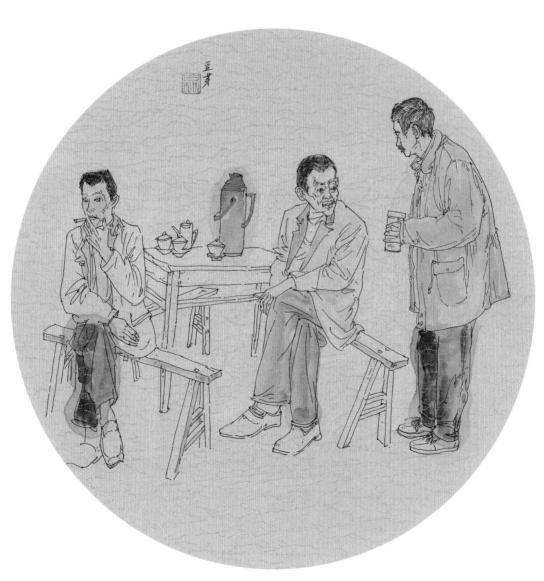

消遣闲暇 2
69cm×69cm
中国画 纸本 2017

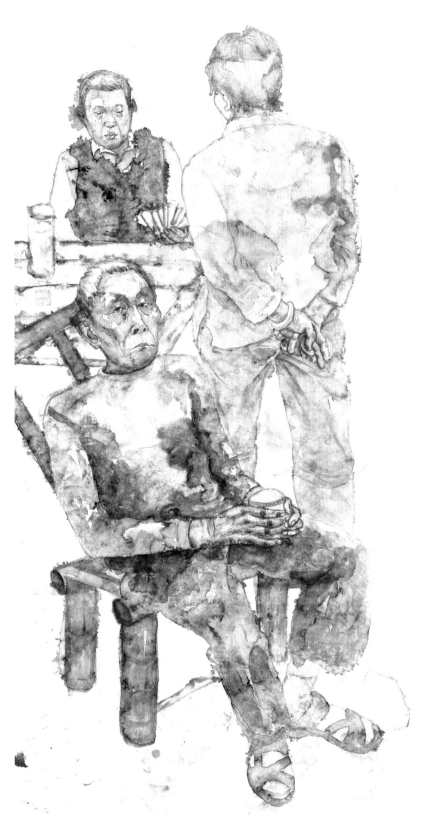

李 慧 Li Hui

岁月
138cm×69cm
中国画 纸本 2017

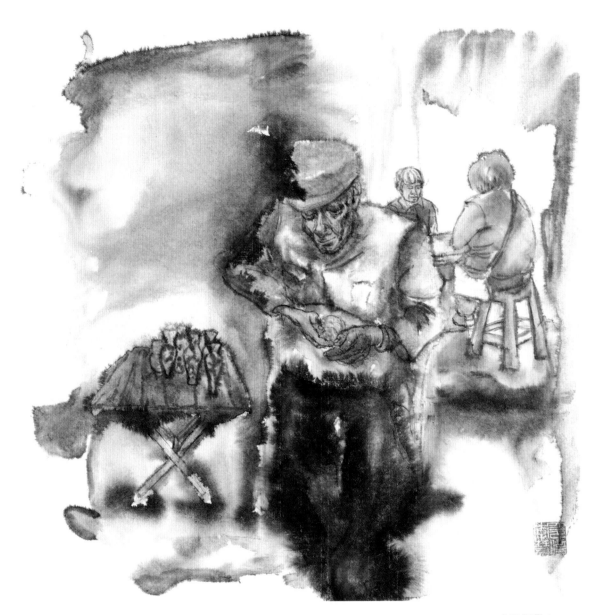

龙兴即景 1
40cm × 40cm
中国画 纸本 2017

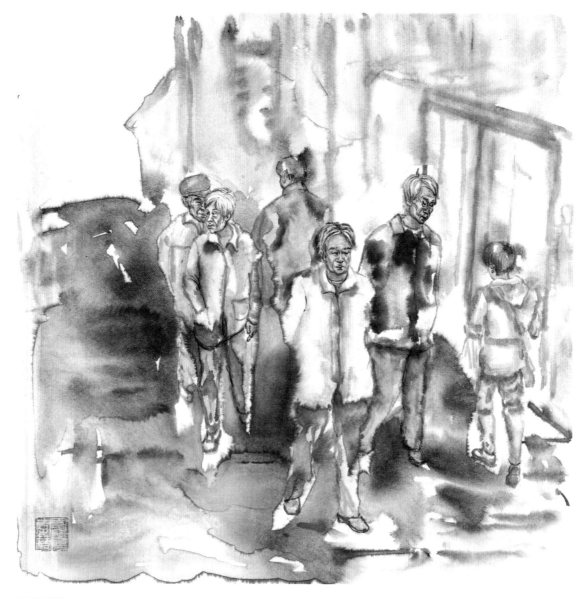

龙兴即景 2
40cm × 40cm
中国画 纸本 2017

韩晓东 Han Xiaodong

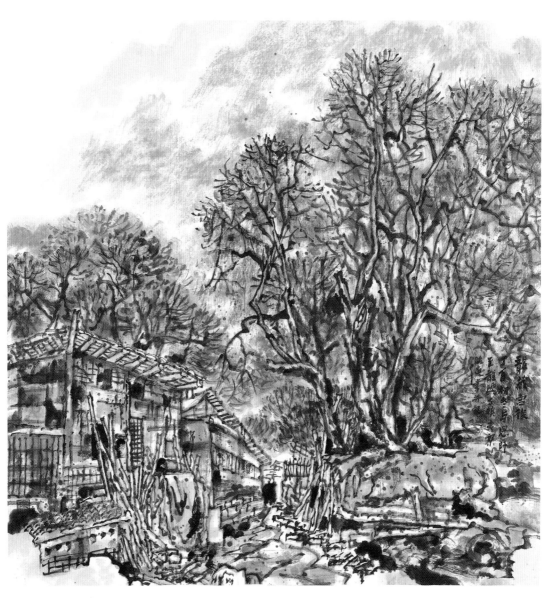

龙藏宫后
68cm×68cm
中国画 纸本 2017

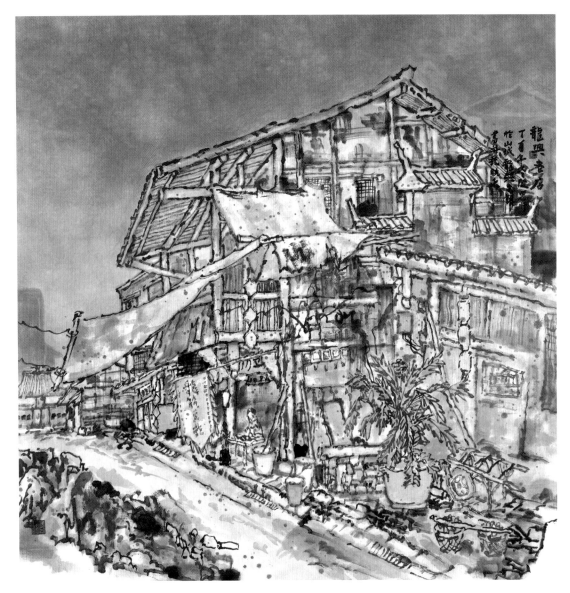

龙兴老店
68cm×68cm
中国画 纸本 2017

何 欢 He Huan

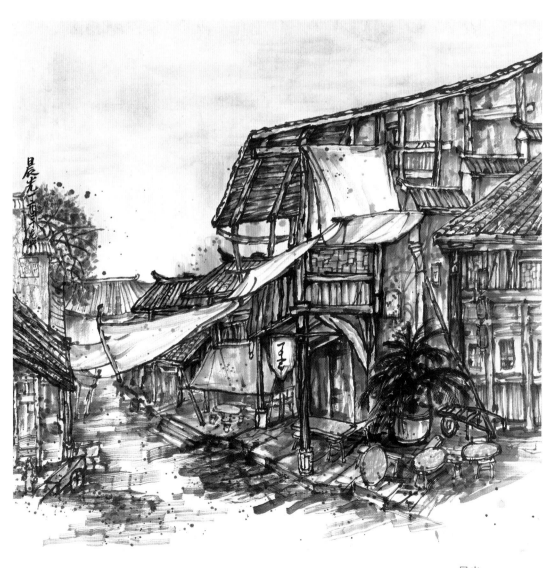

晨光
68cm×68cm
中国画 纸本 2017

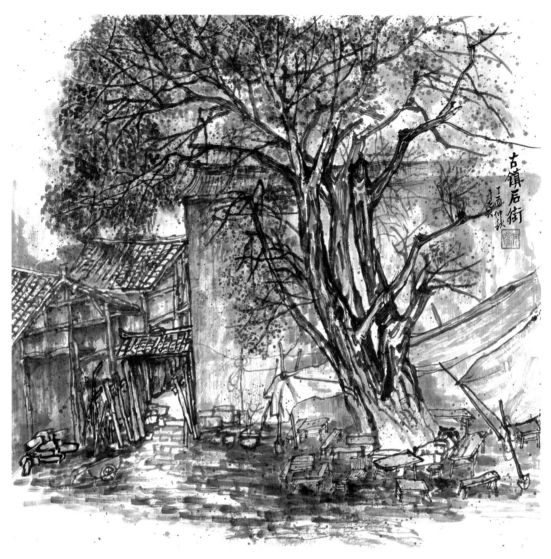

古镇后街
68cm×68cm
中国画 纸本 2017

杜思秋 Du Siqiu

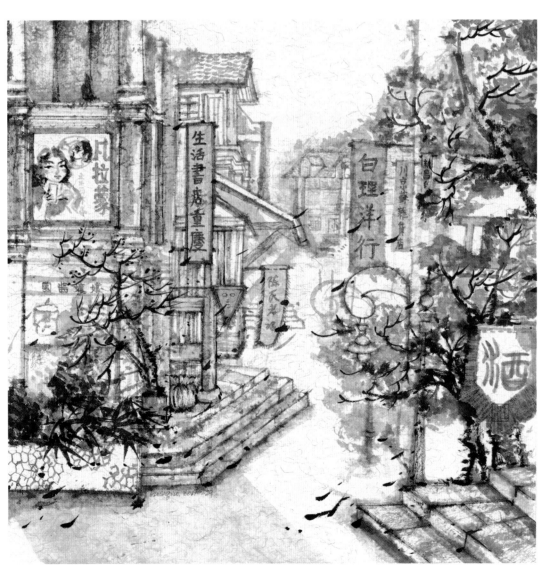

两江影城
35cm × 35cm
中国画 纸本 2017

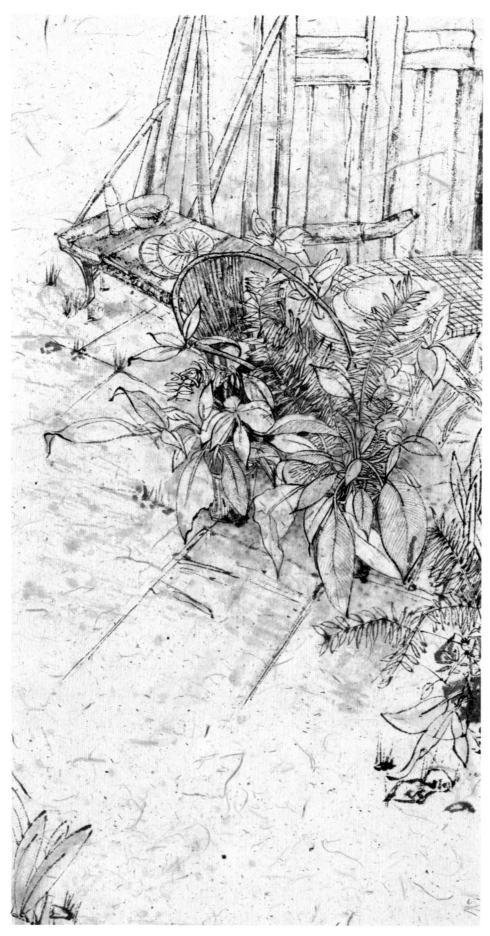

理发椅
35cm×20cm
中国画 纸本 2017

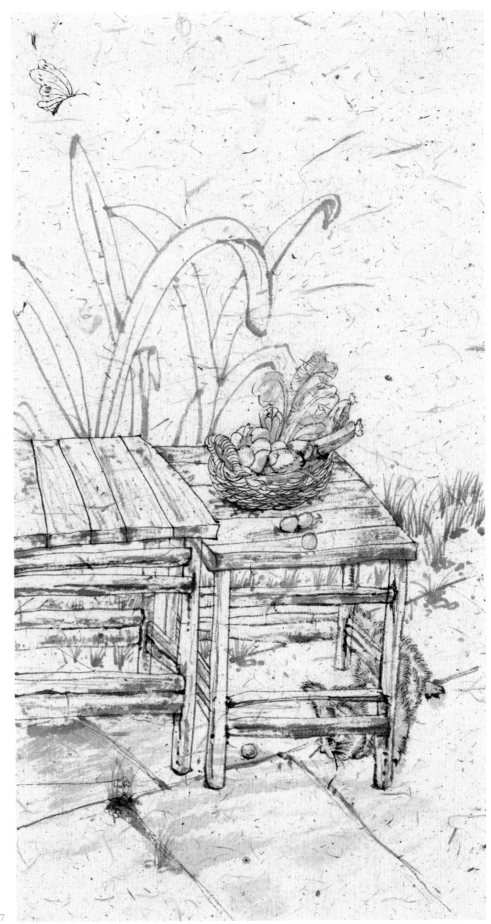

龙兴一隅
35cm×35cm
中国画 纸本 2017

冯统彪 Feng Tongbiao

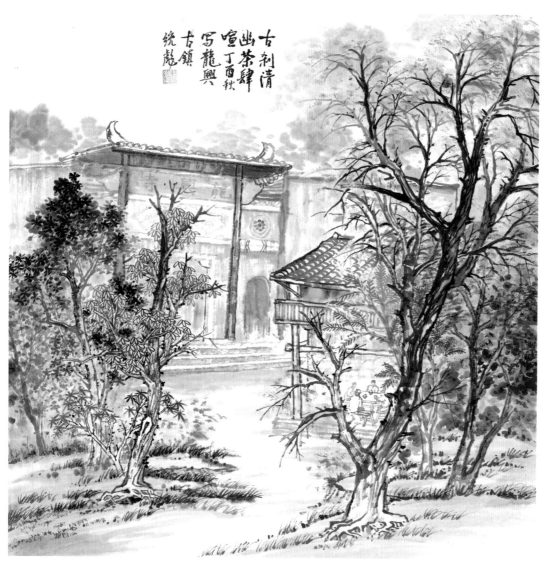

古刹清幽茶肆喧 丁酉秋 写龙兴古镇 统彪

龙兴随想
68cm×68cm
中国画 纸本 2017

活动掠影

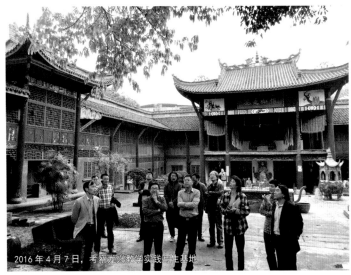

2016 年 4 月 7 日，考察龙兴教学实践写生基地

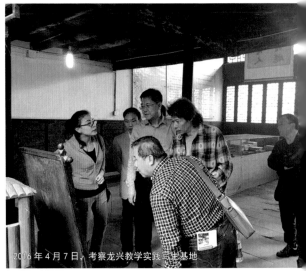

2016 年 4 月 7 日，考察龙兴教学实践写生基地

2016 年 4 月 7 日，考察龙兴教学实践写生基地

2016 年 4 月 7 日，考察龙兴教学实践写生基地

2016 年 4 月 7 日，考察龙兴教学实践写生基地

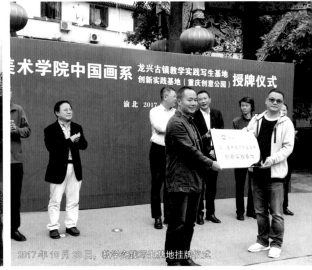

2017 年 10 月 20 日，教学实践写生基地挂牌仪式

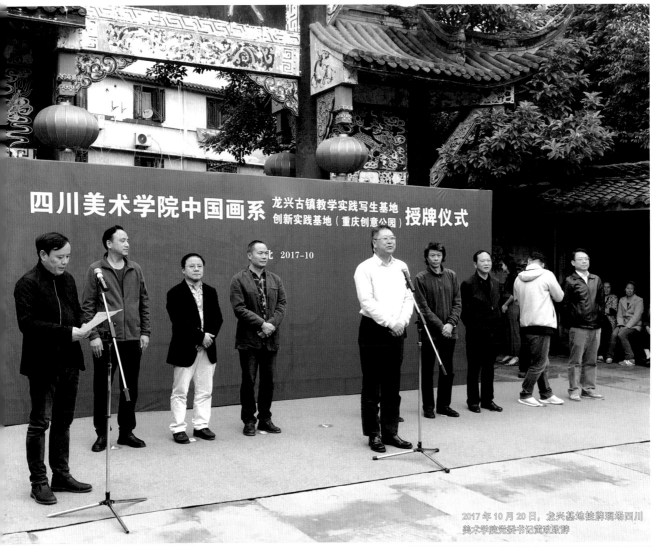

2017年10月20日，龙兴基地挂牌现场四川
美术学院党委书记黄政致辞

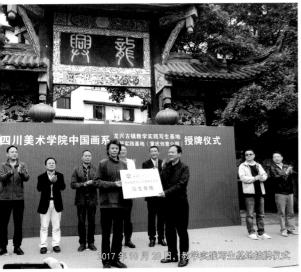

2017年10月20日，教学实践写生基地挂牌仪式

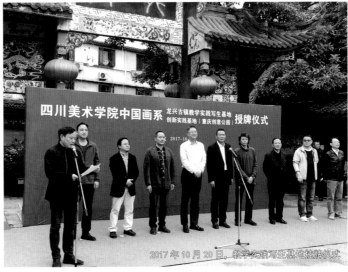

2017年10月20日，教学实践写生基地挂牌仪式

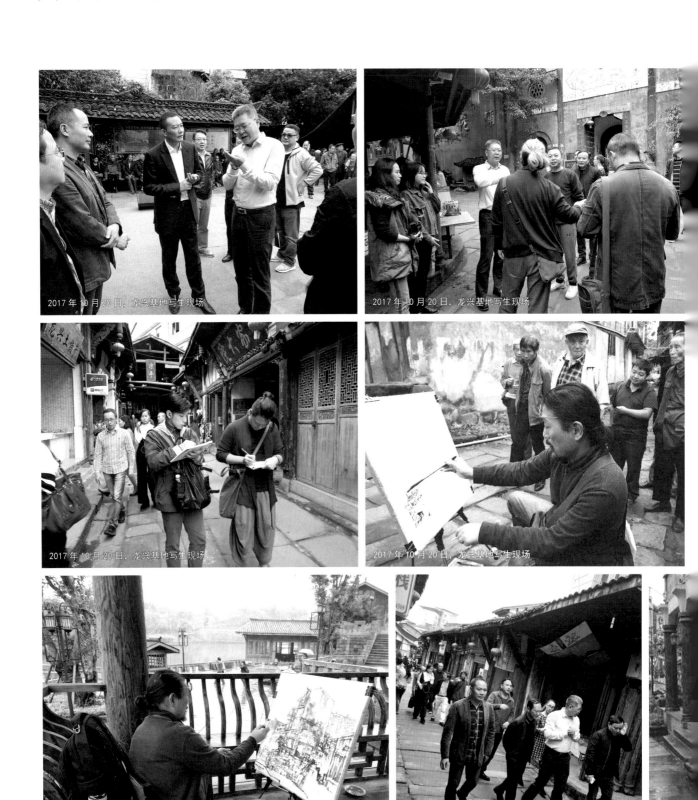

2017 年 10 月 20 日，龙兴基地写生现场

2017 年 10 月 20 日，龙兴基地写生现场

2017 年 10 月 20 日，龙兴基地写生现场

2017 年 10 月 20 日，龙兴基地写生现场

2017 年 10 月 20 日，龙兴基地写生现场

2017 年 10 月 20 日，龙兴基地写生现场

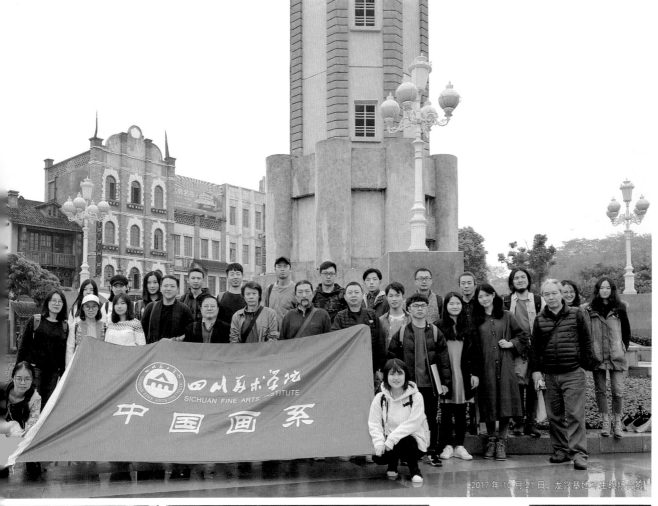

2017 年 10 月 21 日，龙兴基地写生现场合影

2017 年 10 月 20 日，龙兴基地写生现场

2017 年 10 月 20 日，龙兴基地写生现场

2017 年 10 月 20 日，龙兴基地写生现场

图书在版编目（CIP）数据

印象渝北：四川美术学院中国画系师生写生作品集 /
黄山主编；四川美术学院中国画系编. -- 成都：四川
美术出版社，2018.3
　　ISBN 978-7-5410-7940-5

　　Ⅰ．①印… Ⅱ．①黄… ②四… Ⅲ．①中国画—写生
画—作品集—中国—现代 Ⅳ．①J222.7

中国版本图书馆CIP数据核字 (2018) 第046933号

印象渝北 四川美术学院中国画系师生写生作品集

Yinxiang Yubei Sichuan Meishu Xueyuan Zhongguohuaxi SHIsheng Xiesheng Zuopinji　　四川美术学院中国画系　编

出　品　人：马晓峰
责任编辑：陈　晶
校　　对：侯迅华　谢丽芳
责任印制：黎　伟
出版发行：四川美术出版社
　　　　　（成都市三洞桥路12号）
成品尺寸：210mm×285mm
字　　数：30千字
图　　幅：105幅
印　　张：4.75
制　　作：成都市墨道文化传播有限公司
印　　刷：成都市金雅迪彩色印刷有限公司
版　　次：2018年5月第1版
印　　次：2018年5月第1次印刷
书　　号：ISBN 978-7-5410-7940-5
定　　价：128.00元